擁有勇氣、信念與夢想的人，才敢狩獵大海！

獵海人

水中畫影（二）

——許昭彥攝影集

許昭彥　著

作者自序

　　我在去年出版《水中畫影》第一集時，一共28張照片是從前四年所有拍照的水影照片中選擇出來的。現在出版這第二集，一共也是28張照片是只在一年時間中就能照出來。我能夠這樣完成是有幾個原因，我想討論這些原因是可以使大家瞭解我拍照水影照片的方法。

　　我在以前拍照水影照片常在冬天時就不拍照了，我居住的美國康州河流，湖泊與池塘在這時候都凍結了，我看不到水影。可是我在今年冬天時常駕車一，兩小時到康州南邊海岸與有河流出海地方照相，在那裡還可以看到沒凍結的水面，還能照出水影照片。我能夠有勁力在冬天繼續照相是因為去年出版《水中畫影》後，看到這攝影集的人都說是最像繪畫的照片，這給我很大的鼓勵，尤其是自從

去年十月開始，我在「臉書」每星期貼出一張水影照片後，朋友們對我的鼓勵，使我更要努力照相，才能在一年中出版這第二集。

不但是因為我花更多時間照相，而且我也學到了拍照水影照片更好的方法，我知道怎麼樣才能更容易找到美的水影地點。我覺悟到在大河，大湖常常是祇能照出天空景象的水影照片，如果也想照出水邊景物的水影而與天空水影構圖成畫，在大河大湖是不容易作到，常常是距離太遠，不容易看到對岸景物的水影，所以我必需在小河，小湖，池塘，海岸，都市水池與濕地上，才能容易地看到水邊景物的水影。在這幾種水面上，受到風吹的影響較小，水面波動不大，也比較容易照出清晰的水影。

這本影集的所有海濱景致，船影與那張〈水影的色彩〉照片都是在海岸與河流出海地方照的。〈湖光樹影〉，〈湖景圖畫〉，〈夏天景致〉與〈夢幻野景〉是在小湖上。〈水影抽象畫〉，〈落葉〉，〈小鎮風光〉，〈夜景〉，〈暮色〉，〈紅

屋〉與〈枯樹〉照片是在小河上。〈都市美景〉，〈都市一景〉，〈寂寞城市〉與〈台灣的色彩〉照片是在都市水池上。〈操場景象〉與〈球場風雲〉照片是在濕地上。

　　為著要找到小河，小湖，池塘與河流出海地方，我就從電腦中的網站去找地圖，然後將地圖放大，這樣就能找到這幾種小的景地，這才使我今年有前所未有的照相大收獲，才能在一年中完成這本攝影集。找到好地點後，也要靠好天氣才能照到好的水影照片，這就要靠天氣預測報告，我的好天氣是不但要有陽光，而且也要有雲，不要風太大。找到好地點，天時地利俱全時，就要有像釣魚者的耐心在水邊等待，要等到水面波動不太大，陽光充足，而且有雲作背景時才拍照，這是像在「釣影」。有時緩慢的水面波動反而是像畫筆能「畫出」更像圖畫的畫面，例如〈水影抽象畫〉與〈紅屋〉兩張照片就是在水面波動緩慢的河流上構成

　　的像抽象畫的照片，所以水面的波動有時可以

利用而照出特別形影的照片。拍照水影照片時因為比實景照相更難預測好坏，所以看到好的景致與光影時就要儘量多照幾張，我就常會照到意想不到的好照片。

因為水影照相有一個基本的畫面構圖優勢，我認為是比實景照相更容易照到美的畫面。水影照相拍照時是從上向下對水面拍照，所以比實景照相更容易照出畫面上佔有大部分是天空的水影，使畫面變成像是一張空白的畫布，要構圖成畫比較容易，時常攝影一開始就有藍天白雲作背景，可說是事半功倍，例如這本影集的封面照片〈水草〉就是一個例子，這是水影照片，如果要想照出這樣的實景照片，可說是不可能。一般實景照相如果想要有水影照相那樣廣大的天空作背景，沒有「雜景」，攝影者常要躺著（或蹲著）照，這是不大容易，一個明顯的例子是〈冬日海灘〉那張照片，如果我在那時要想向上照出包括天空的全部實景照片，我那時不但是沒有地方可以躺著照，就是要站著照，也是沒有地方站！那張照片如果沒有藍天白雲水影也就不

能構成那幅畫，所以這就是水影照相的美妙！這個例子也應能使大家瞭解為什麼我的水影照片常有「藍天白雲」作背景。

我在五十多年前於台灣時照出的一張最美照片是〈老樹與小童〉（附圖）。這照片在當時得了「台北攝影沙龍」影展的特獎。二十多年前也曾被登在「皇冠」雜誌上。這照片是實景照片，有廣大天空為背景，沒有雜景，只有那棵樹與兩位女孩。這照片是在一個小山坡上照出的，我是幸運地站在山坡下，由下向上拍照才能照出這畫面，所以那是一個千載難逢機會，以後再沒有那樣機會，我也就不能再照出一張同樣美的照片，我祗有希望我現在用從上向下的水影照相，我將來或許可能會再照出一張同樣美的照片。

不但是水影照相能有廣大天空水影作背景，被拍照的水邊景物水影也比實景更[多彩多姿]，例如〈台灣的色彩〉與〈水影的色彩〉那兩張照片彩色的艷麗就會使人驚奇。實景變成水影後也是更像繪畫，這都會使水影照片比實景照片更吸引人注目。

為著要使大家知道我要尋找的水影景致，我將這本影集的照片分類成9種，而且依照次序印在這影集上：一、色彩，二、自然景象，三、湖景，四、海濱景色，五、船隻，六、城鎮，七、操場，八、黃昏景色，九、秋冬景致。大家從這順序可看出這是像從色彩光亮的春夏開始，而以冬季結束，第一張照片是〈台灣的色彩〉，最後一張是我在康州的〈冬日海灘〉，大家能想像出我在冬天時是多麼會想到台灣的陽光水影！所以我希望台灣喜愛攝影的人士與擁有手機的大眾要能夠珍惜與享受「日光島」台灣美麗的水影畫面，會想探索這攝影新天地，去拍照水影照片，這就是我出版《水中畫影》攝影集的主要目地。

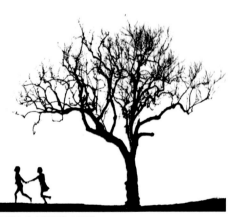

作者的最佳實景照《老樹與小童》

目次

水中畫影（二）

1 台灣的色彩

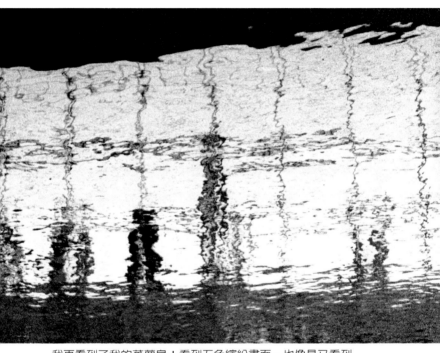

我再看到了我的蕃薯島！看到五色繽紛畫面，也像是又看到了小學時的圖畫。

水中畫影（二）

2 水影的色彩

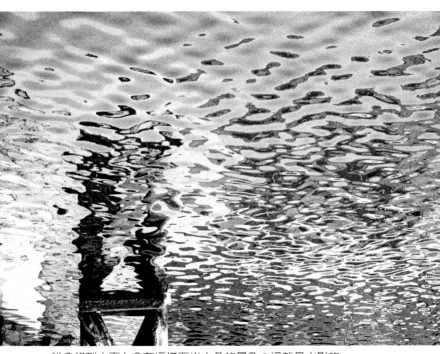

誰會想到水面上會有這樣五光十色的景象？這就是水影的
神奇！

水中畫影（二）

3 梵谷色彩？

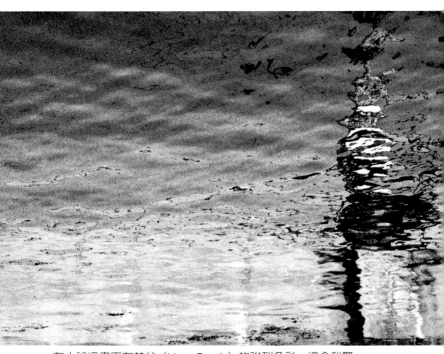

有人說這畫面有梵谷（Van Gogh）的強烈色彩，這令我驚喜！使我又感觸到水影的魅力。

4 水影抽象畫

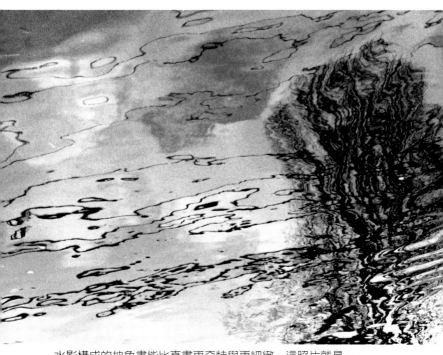

水影構成的抽象畫能比真畫更奇特與更細緻，這照片就是一
個例子。

5 樹的形象

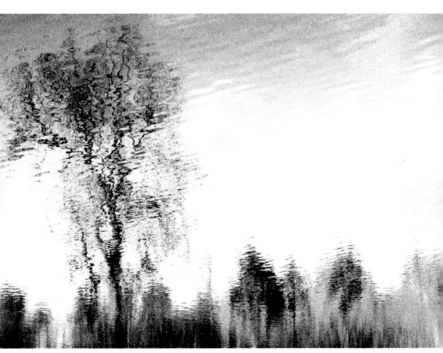

人們說這是山水油畫，畫面有油畫濃厚的色彩，樹枝有山水
畫的細膩。

6 水草

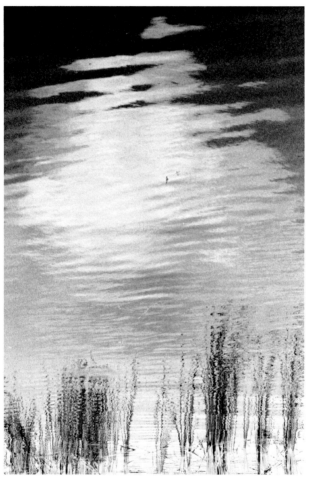

有人說這有「手把青秧插滿田，低頭便見水中天」的意境，我就是「低頭」照出這美麗畫面！

水中畫影（二）

7 湖光樹影

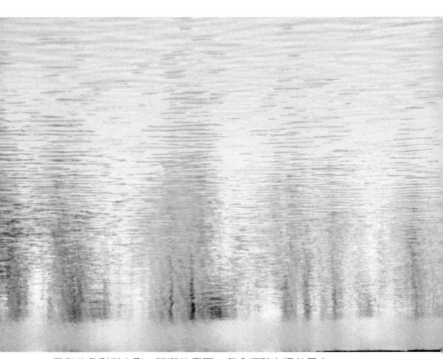

柔和的色彩與光影，簡潔的畫面，我會沉醉在這美景中。

8 湖景圖畫

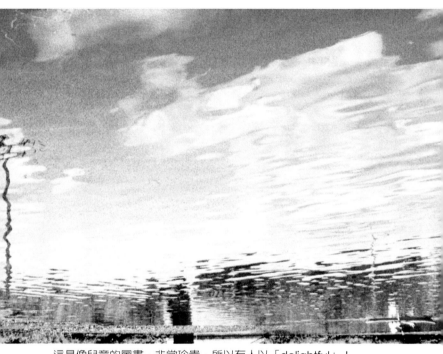

這是像兒童的圖畫，非常珍貴，所以有人以「delightful」！
（令人喜悅！）稱讚時，就使我萬分高興！

水中畫影（二）

9 夏天景致

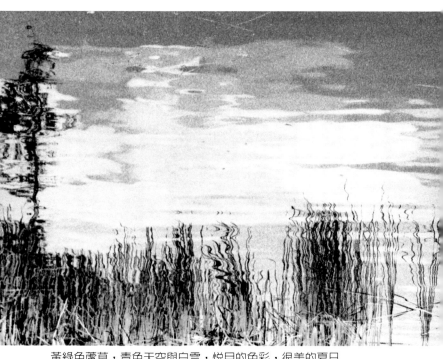

黃綠色蘆草，青色天空與白雲，悅目的色彩，很美的夏日回憶。

10 夢幻野景

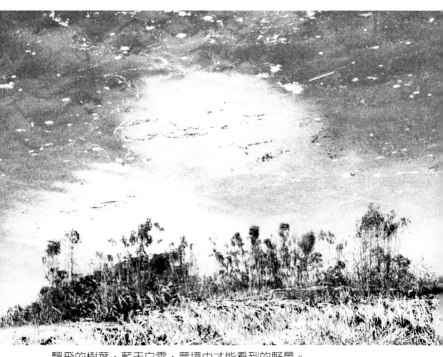

飄飛的樹葉，藍天白雲，夢境中才能看到的野景。

11 港岸晨景

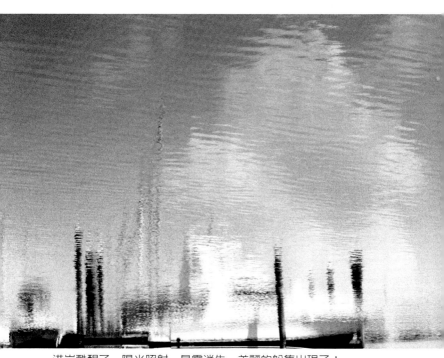

港岸甦醒了，陽光照射，晨霧消失，美麗的船隻出現了！

12 船埠景色

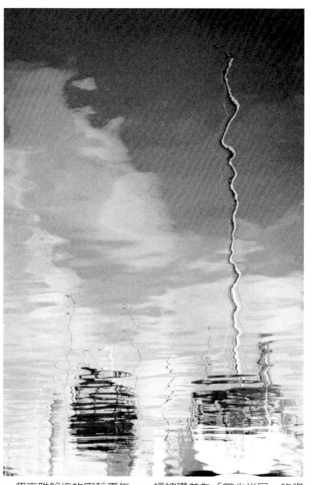

一個高雅船埠的寧靜夏午，一幅被讚美為「賞心悅目」的悠閒畫面。

水中畫影（二）

13 海市蜃樓

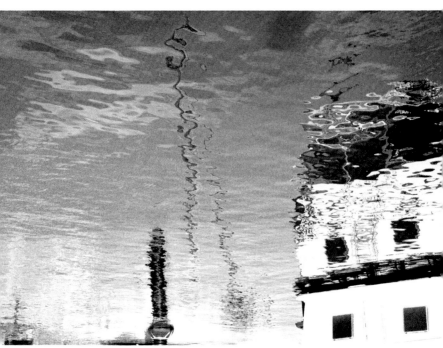

這是從海岸上看到的水影畫面，這是不是最像「海市蜃樓」的景象？

水中畫影（二）

14 海濱畫面

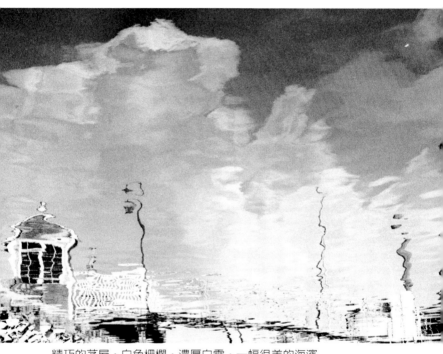

精巧的茅屋，白色柵欄，濃厚白雲，一幅很美的海濱
畫面。

15 船影

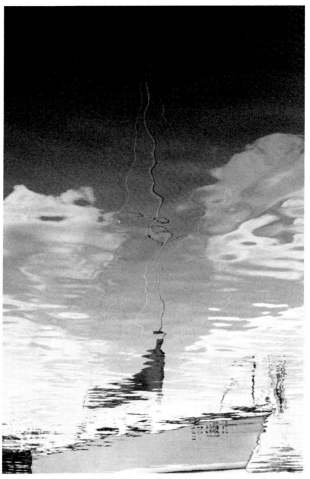

有人形容這畫面是「孤航遠影碧空盡」，也有人說是「乘風破浪」，您的印象是什麼？

水中畫影（二）

16 鵬程萬里

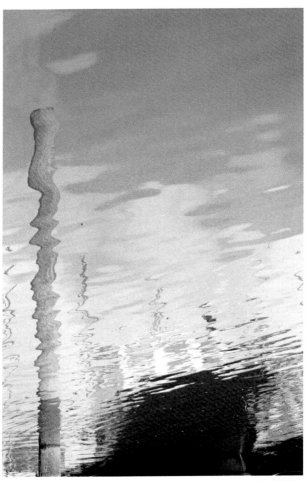

這畫面有大船啓航的雄渾，前程萬里的展望，但也有離別的情緒。

17 都市美景

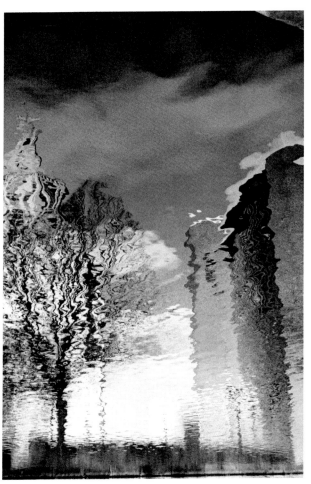

藍天白雲下，高樓大廈中，一棵黑樹直立，一幅高雅的都市
畫面出現了。

18 都市一景

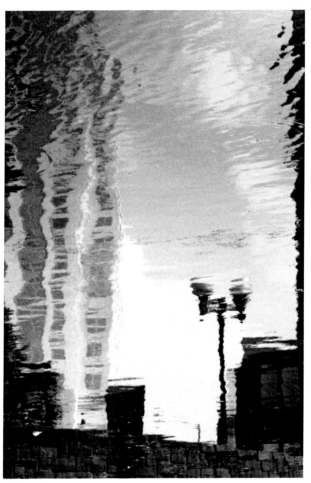

高樓，路燈，淡藍天空，一幅簡潔的都市素描。

水中畫影（二）

19 寂寞城市

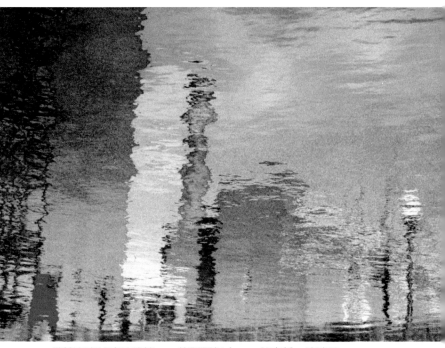

幾幢高高的冷酷建築，一位孤獨行人，一個寂靜，淒涼的
城市。

水中畫影（二）

20 小鎮風光

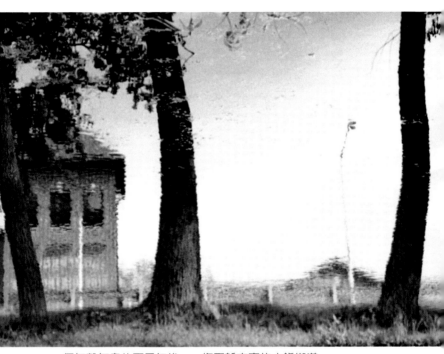

一個無聲無息的夏日午後，一條平靜安寧的小鎮街道。

21 紅屋

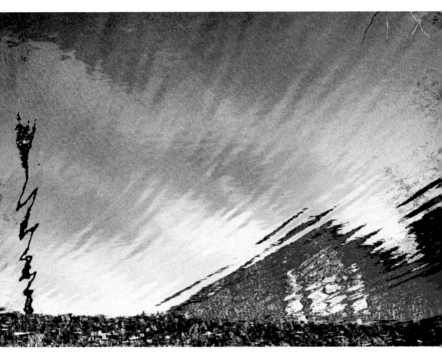

一幢像奇異故事中的怪屋，大風吹來，會隨風消逝！

22 操場景色

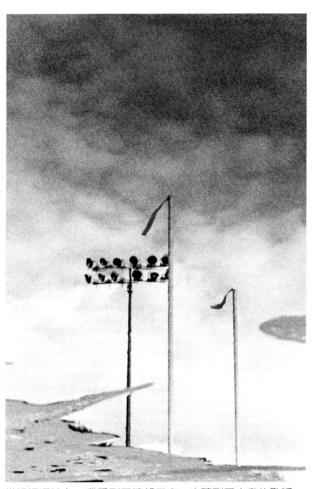

從操場濕地上，我看到了晴朗天空，也聽到了大眾的歡呼。

水中畫影（二）

23 球場風雲

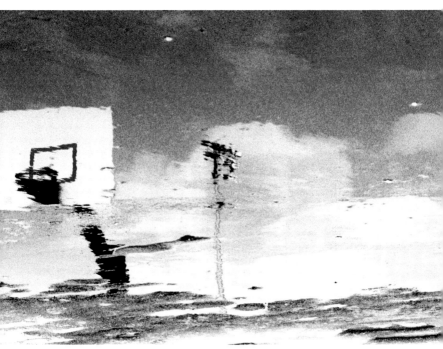

浩蕩浮動的白雲，碧藍天空，一場好球賽的壯觀背景。

24 暮色

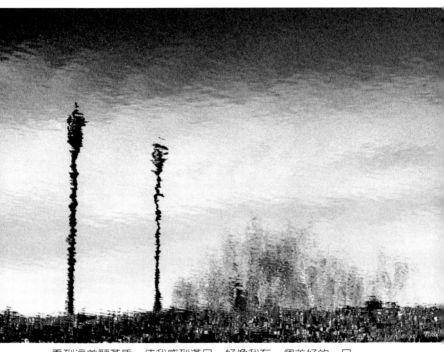

看到這美麗黃昏，使我感到滿足，好像我有一個美好的一日與人生。

25 夜景

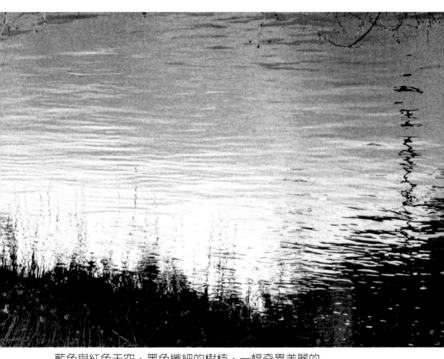

藍色與紅色天空，黑色纖細的樹枝，一幅奇異美麗的
夜景。

26 落葉

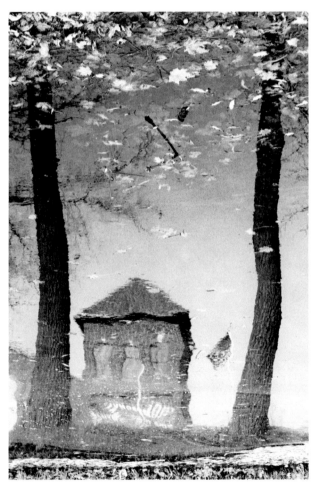

枯燥的樹葉，黃昏的景象，蕭條的秋天又來臨了。

水中畫影（二）

27 枯樹

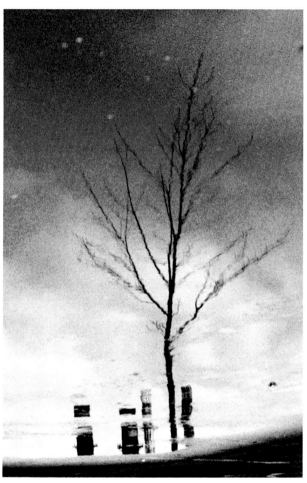

一棵枯樹在雪地上佇立，藍天白雲在後陪襯，情景壯麗。

水中畫影（二）

28 冬日海灘

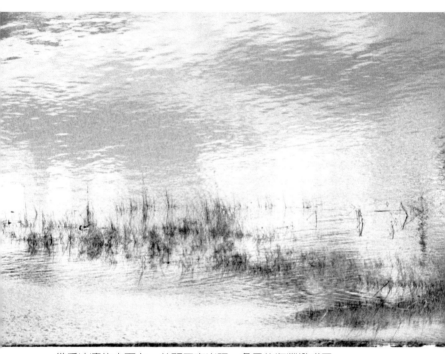

幾乎冰凍的水面上，美麗天空出現，冬日的海灘變成了一幅畫。

水中畫影（二）

❧ 獵海人

水中畫影（二）
—— 許昭彥攝影集

作　　者	許昭彥
圖文排版	杜心怡
封面設計	楊廣榕
出 版 者	許昭彥
製作發行	獵海人
	114 台北市內湖區瑞光路76巷69號2樓
	電話：+886-2-2518-0207
	傳真：+886-2-2518-0778
	服務信箱：s.seahunter@gmail.com
展售門市	**國家書店【松江門市】**
	10485 台北市中山區松江路209號1樓
	電話：+886-2-2518-0207
	三民書局【復北門市】
	10476 台北市復興北路386號
	電話：+886-2-2500-6600
	三民書局【重南門市】
	10045 台北市重慶南路一段61號
	電話：+886-2-2361-7511
網路訂購	博客來網路書店：http://www.books.com.tw
	三 民 網 路 書 店：http://www.m.sanmin.com.tw
	金石堂網路書店：http://www.kingstone.com.tw
	學思行網路書店：http://www.taaze.tw
法律顧問	毛國樑　律師

出版日期：2016年5月
定　　價：190元

國家圖書館出版品預行編目

水中畫影（二）許昭彥攝影集 / 許昭彥著. -- 臺
北市：許昭彥, 2016.05
　　面；　公分
　　ISBN 978-957-43-3480-3(平裝)

　1.攝影集

957.9　　　　　　　　　　　105006480